U0102022

后浪

SEQUENTIAL DRAWINGS

物品间的闲聊

《纽约客》小插图选

The
New Yorker
Series

Richard McGuire

[美] 理查德·麦奎尔——编绘

后浪漫——译

CTS 湖南美术出版社

全国百佳图书出版单位

·长沙·

本书中文简体版版权归属于银杏树下(北京)图书有限责任公司

著作权合同登记号：图字18-2023-215

图书在版编目（CIP）数据

物品间的闲聊：《纽约客》小插图选 /（美）理查
德·麦奎尔编绘 .–– 长沙：湖南美术出版社，2023.11
ISBN 978-7-5746-0095-9

Ⅰ. ①物… Ⅱ. ①理… Ⅲ. ①插图（绘画）– 作品集 –
美国 – 现代 Ⅳ . ① J238.5

中国国家版本馆 CIP 数据核字 (2023) 第 086217 号

WUPIN JIAN DE XIANLIAO:《NIUYUE KE》XIAO CHATU XUAN
物品间的闲聊：《纽约客》小插图选

出版人：黄啸		编 绘：[美]理查德·麦奎尔	
译 者：后浪漫		选题策划：后浪出版公司	
出版统筹：吴兴元		责任编辑：王管坤	
特约编辑：黄子尧 强梓		营销推广：ONEBOOK	
装帧制造：墨白空间·黄怡祯		内文制作：李会影	
出版发行：湖南美术出版社（长沙市东二环一段 622 号）			
后浪出版公司			
印 刷：北京盛通印刷股份有限公司		开 本：889 毫米 ×1280 毫米 1/64	
字 数：1.9 千字		印 张：9.125	
版 次：2023 年 11 月第 1 版		印 次：2023 年 11 月第 1 次印刷	
定 价：80.00 元			

读者服务：reader@hinabook.com 188-1142-1266　　投稿服务：onebook@hinabook.com 133-6631-2326
直销服务：buy@hinabook.com 133-6657-3072　　网上订购：https://hinabook.tmall.com/（天猫官方直营店）

后浪出版咨询（北京）有限责任公司

投诉信箱：editor@hinabook.com fawu@hinabook.com

本书若有印装质量问题，请与本公司联系调换，电话：010-64072833

献给苏、克里斯、本和萨利

目 录

4.

前　言

——卢克·桑特

小插图，可以视为杂志页面的无名劳动者。它很小、不引人注目，常常会被读者坚持不懈地在分栏和广告间追着故事发展时忽略。它是页面底部填充文字的亲戚，但以视觉为语言，因此在平衡分栏的同时亦有火花闪现。没有哪家出版机构像《纽约客》（New Yorker）一样钟爱小插图，小插图自 1925 年起——出现的地方随着时间有所改变——就一直依附于正式的杂志设计语言。这种设计语言来源于文本占统治地位的 19 世纪。在过去，《纽约客》的小插图很随机，不同的艺术家在指定的话题下构建出差异巨大的风格和主题，你会觉得艺术部门是优先按照尺寸来设计和部署小插图。不过，近几十年来，杂志将一期中所有小插图的位置都分配给同一位艺术家，这种现象，再加上数码排版很大程度消除了杂志对小插

图的物理需求，给了小插图一份新工作。现在，《纽约客》的小插图不再是版面填充物，它自身——尽管有着与生俱来的谦逊品质，人们对它还是有种邪教式的狂热——成了一个吸睛点。

"百变怪"理查德·麦奎尔醉心于这种形式并不令人意外。麦奎尔，这个编绘了无法形容的、跨越时空的《这里》（Here，2014）的人，还是一位动画师、作家、童书绘者、玩具制作人、《纽约客》令人难忘的封面的创作者，以及妙不可言的贝斯手（Liquid Liquid 乐队）。他在漫画世界占有一席之地，同时在一条与同事们大相径庭的职业道路上急速回转。他是漫画界的杜尚——一位拥有强大技能的概念主义者，不愿遵循任何常规，但其一举一动都会对粗鄙之人产生不可磨灭的影响。他有时候采用系列小插图，就像在给《号角日报》[1]创作一个除了不能用文字外没有任何限制的七格条漫；有时候像是在画沿着高速公路设计的缅甸剃须膏广告[2]；有时候像是在展示翻页动画书的示例帧。

除了其非语言的特性，以及在尺寸和细节上的限制，创作系列小插图的另一个主要考虑因素是空间：每一张独立的画都被分得很开，相隔数页，所

以每一幅小插图都需要单独成立。除非你对小插图格外关注，否则你很有可能会从中间部分拾起一个系列，然后需要向前或向后翻动才能完整欣赏它的发展，而有的时候你从何处入手并不重要。麦奎尔的一些系列是有分类的：鸟笼、帽子、冰，或者是装饰本书封面的线条集合。它们能够在第一时间表现出诙谐、甚至是有点儿科学的特质，会让你希望在书中看到100幅这样的范例，而不仅仅是7幅。有些系列，就如同中世纪圣徒生活记录，是一段段可以随机排列的编年史，例如对鸽子的选择性调查，或者是对餐桌忠实成员——盐、胡椒、番茄酱和芥末——日常活动的奇思遐想。

尽管他的系列通常是叙述性的，但在叙事方面又有很多细微差异。它们类似连环画，例如火烈鸟和雨伞的那场闹剧，不过系列小插图的空间特性使其在处理时间上比起连环画更具弹性。一个系列里两幅画的时间间隔可以以分钟计（《出租车》），或者以小时计（《山云树旗人日》），或者以星期甚至以月计（《三个朋友》）。一个叙事可以只有松散的联系（《浪》），也可以有紧密的情节（《蜘蛛》），还可以似一场天命难违的宏伟戏剧（《刀子、叉子、勺子、

三角恋》)。就此而言，这些小插图可以像珠子一样连成一串，例如他对诺曼·洛克威尔[3]为《星期六晚邮报》画的著名封面不可思议的戏仿——角色鲜明、故事丰富（《物品间的闲聊》）。

麦奎尔有一种特殊的天赋，能赋予无生命的物体个性，他利用极简的手法达成这一目的。在《三个朋友》中，倒霉的停车计时器有点儿像人脸，发出永久的屈辱呐喊，它死气沉沉的邻居邮箱——托把手的福——看起来就像在僵硬地微笑，而其他的物品单纯靠着原本的"肢体语言"实现卡通化。在《物品间的闲聊》中，剃须刀弯着脖子，显示它是个大忙人；剪刀看着很好骗——它的指圈变成傻傻的眼睛；牙刷用刷毛大笑；牙膏头上悬着一节挤出来的膏体作为橡胶额发；还有牙线不受控制地乱飞。这些物品都严格按照现实来描绘，甚至不需要像《石头、剪刀、布》里的石头那样长出手脚。

他特别吸收了古典现代主义，将其重新改造，为自己所用。无需细看，就能在《地铁》中看到费尔南德·莱热[4]，在《出租车》中看到胡安·米罗[5]，在《分享想法》中看到埃尔·利西茨基[6]，在《建筑》中看到弗拉基米尔·塔特林[7]，在《吵闹的楼上》中

看到各位德国表现主义者。每一个系列都包含了一个确定的主题，以及一个或者多个受限的形式：等分的脸、水平的间隔、一个拉长并扭曲的网格——或者，就像《触碰》，是一部全由特写镜头组成的电影。麦奎尔是一位指挥家，拥有一支供他调遣的风格大军，它们以高度精炼的形态，呈现于此。

注释

1. 《号角日报》（Daily Bugle）：漫威漫画中虚构的纽约小报，蜘蛛侠的真实身份彼得·帕克就是该报记者。

2. 缅甸剃须膏（Burma-Shave）：美国剃须膏品牌，其广告非常具有特色，常用 5 到 6 个间隔 30 米的公路广告牌组成一支广告。

3. 诺曼·洛克威尔（Norman Rockwell）：20 世纪早期的美国画家和插画家，他一生中的绘画作品大都经由《星期六晚邮报》刊出，作品体现了美国传统价值观的转变。

4. 费尔南德·莱热（Fernand Léger）：法国画家、雕塑家、电影导演。早年由印象派、野兽派转为立体派，作品风格充满机械般的形状和粗线条轮廓。

5. 胡安·米罗（Joan Miró）：西班牙画家、雕塑家、陶艺家、版画家，超现实主义的代表人物，是和毕加索、达利齐名的 20 世纪超现实主义绘画大师之一。

6. 埃尔·利西茨基（El Lissitzky）：俄罗斯艺术家、设计师、摄影师、印刷家、辩论家和建筑师。他是俄罗斯先锋派的重要人物，为苏联设计了大量宣传品和展览品，其作品大大影响了包豪斯和建构主义运动。

7. 弗拉基米尔·塔特林（Vladimir Tatlin）：苏联画家、建筑师，构成主义运动的主要发起者。

10.

三个朋友

12.

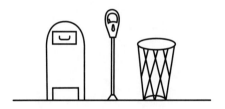

14.

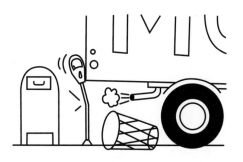

16.

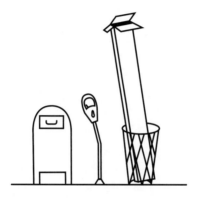

18.

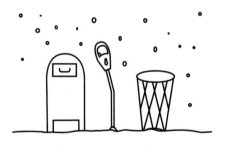

20.

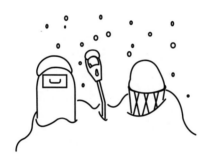

22.

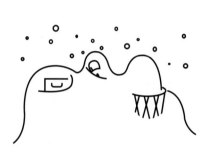

24.

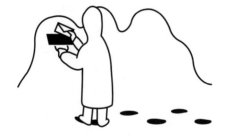

26.

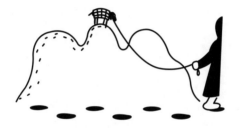

28.

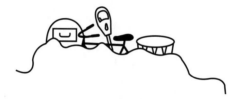

30.

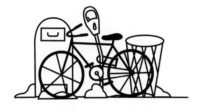

32.

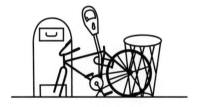

34.

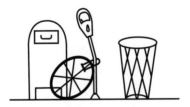

36.

走　廊

38.

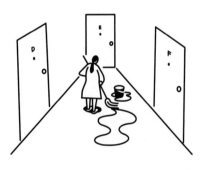

40.

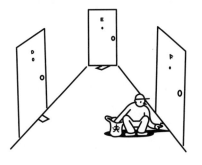

42.

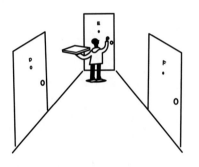

44.

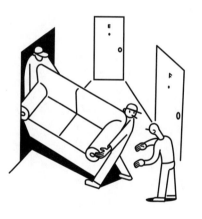

46.

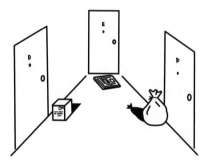

48.

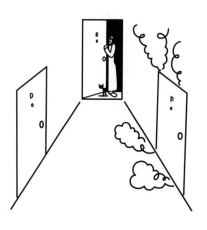

50.

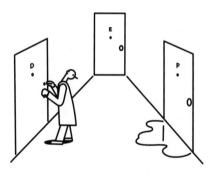

52.

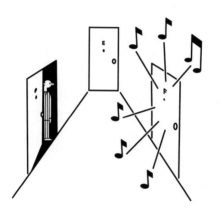

54.

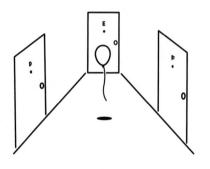

56.

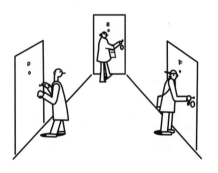

58.

框　起

60.

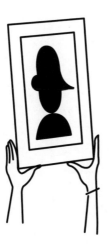

62.

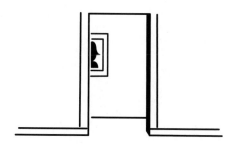

64.

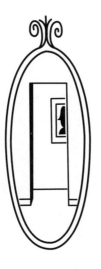

66.

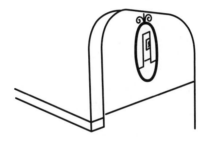

68.

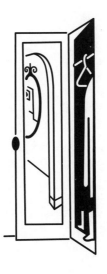

70.

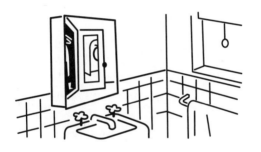

72.

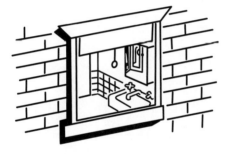

74.

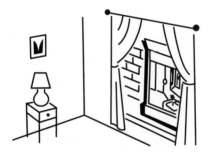

76.

78.

桌上情景

80.

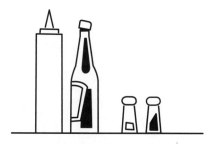

82.

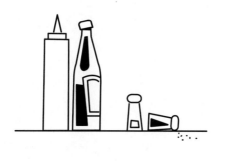

84.

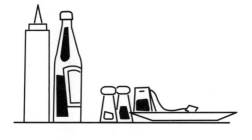

86.

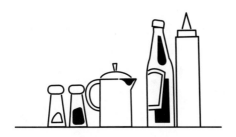

88.

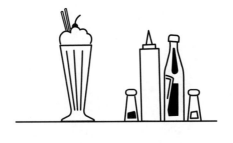

90.

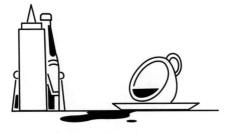

92.

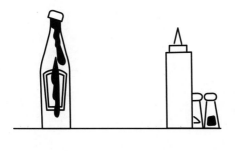

94.

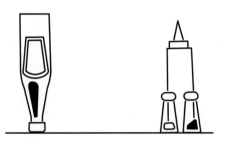

96.

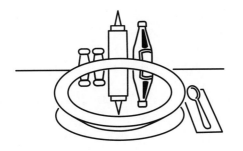

98.

地　铁

100.

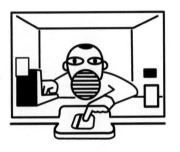

102.

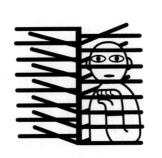

104.

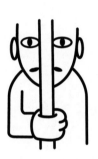

106.

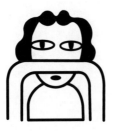

108.

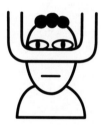

110.

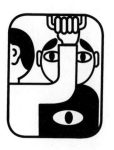

112.

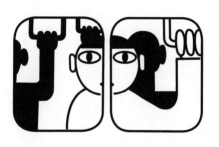

114.

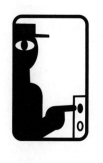

116.

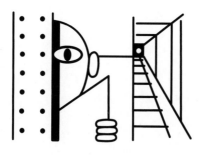

118.

石头、剪刀、布

120.

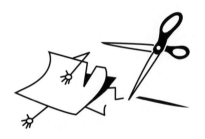

122.

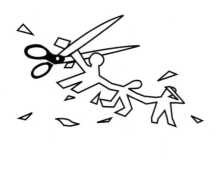

124.

126.

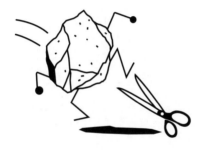

128.

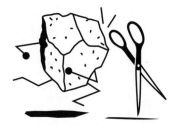

130.

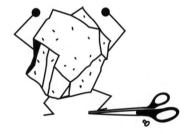

132.

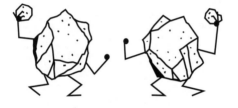

134.

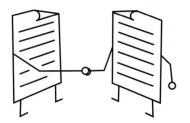

136.

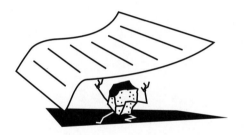

138.

鸟　笼

140.

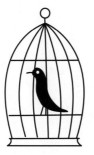

142.

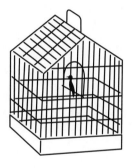

144.

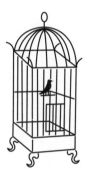

146.

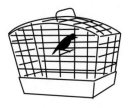

148.

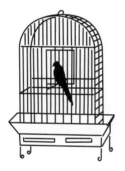

150.

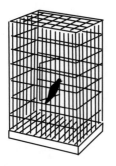

152.

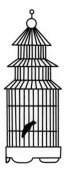

154.

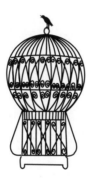

156.

建　筑

158.

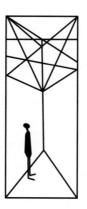

160.

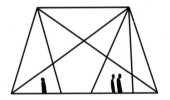

162.

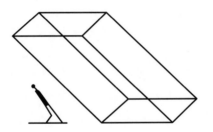

164.

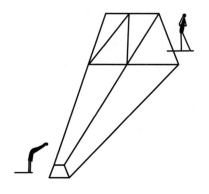

166.

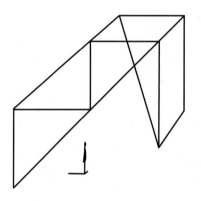

168.

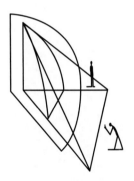

170.

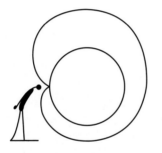

172.

174.

帽　子

176.

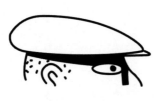

178.

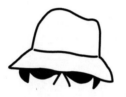

180.

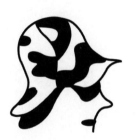

182.

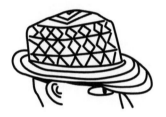

184.

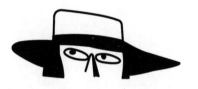

186.

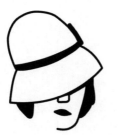

188.

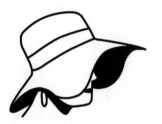

190.

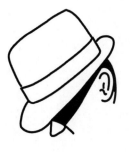

192.

火烈鸟伞

194.

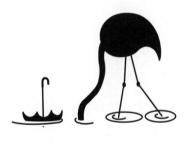

196.

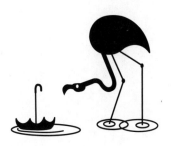

198.

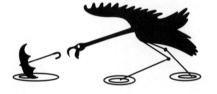

200.

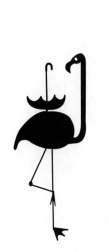

202.

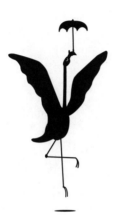

204.

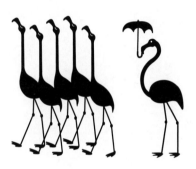

206.

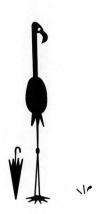

208.

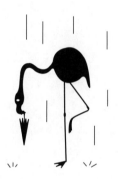

210.

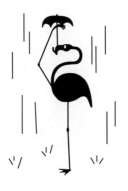

212.

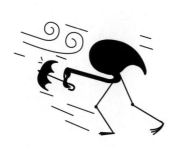

214.

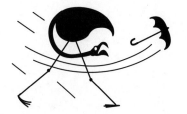

216.

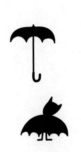

218.

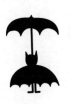

220.

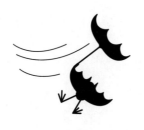

222.

电梯之爱

224.

226.

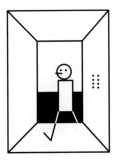

228.

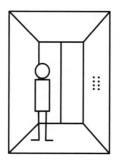

230.

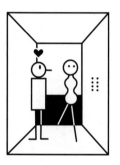

232.

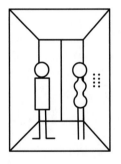

234.

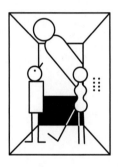

236.

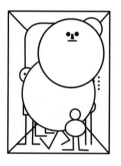

238.

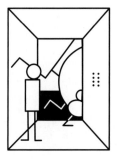

240.

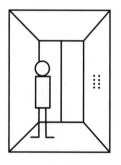

242.

刀子、叉子、勺子，三角恋

244.

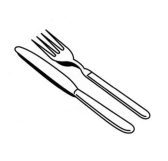

246.

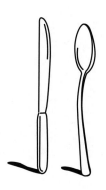

248.

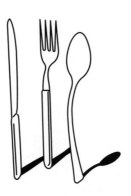

250.

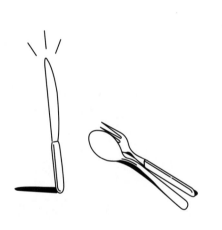

252.

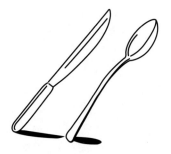

254.

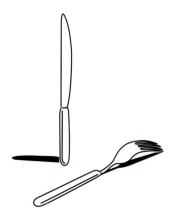

256.

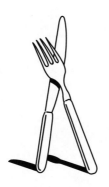

258.

260.

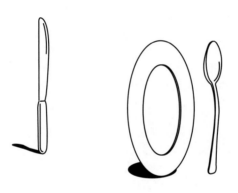

262.

触　碰

264.

266.

268.

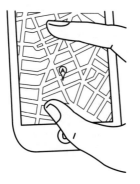

270.

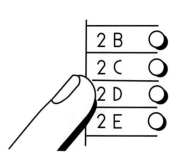

272.

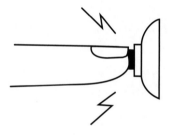

274.

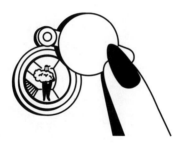

276.

278.

280.

282.

284.

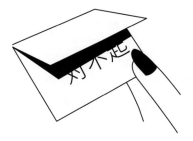

286.

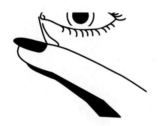

288.

290.

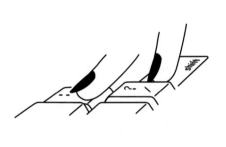

292.

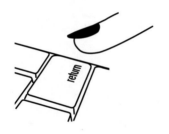

294.

吵闹的楼上

296.

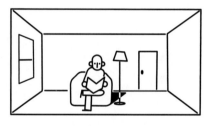

298.

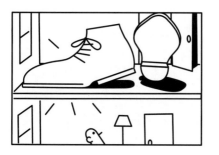

300.

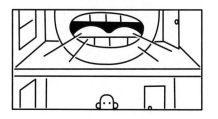

302.

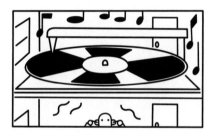

304.

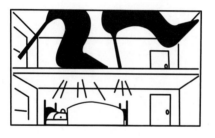

306.

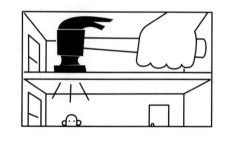

308.

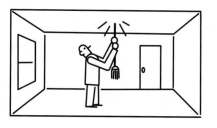

310.

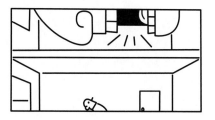

312.

分享想法

314.

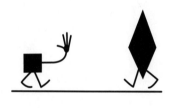

316.

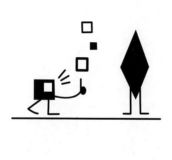

318.

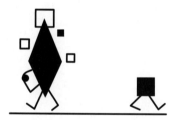

320.

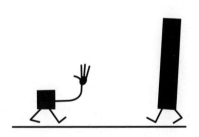

322.

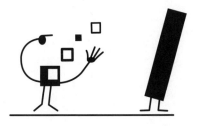

324.

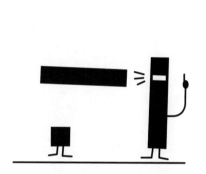

326.

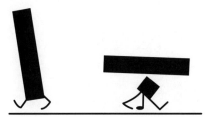

328.

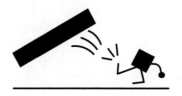

330.

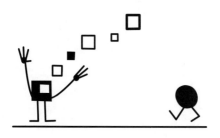

332.

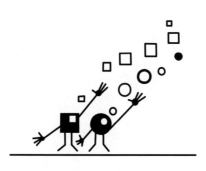

334.

鸽　子

336.

338.

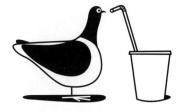

340.

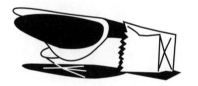

342.

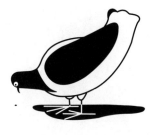

344.

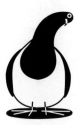

346.

348.

350.

352.

出租车

354.

356.

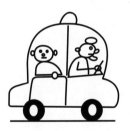

358.

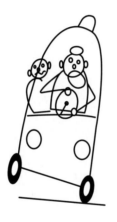

360.

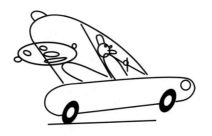

362.

364.

366.

368.

冰

370.

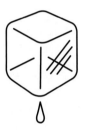

372.

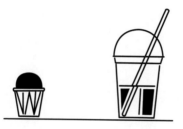

374.

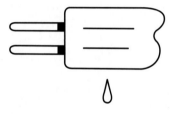

376.

378.

380.

382.

384.

窗

386.

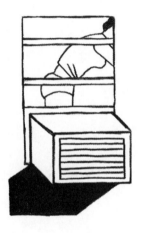

388.

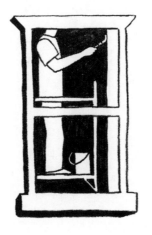

390.

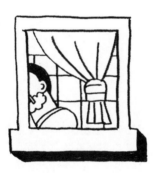

392.

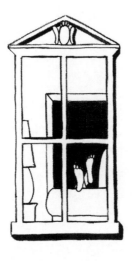

394.

396.

398.

蜘　蛛

400.

402.

404.

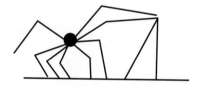

406.

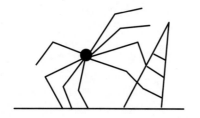

408.

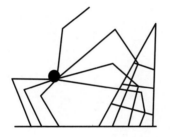

410.

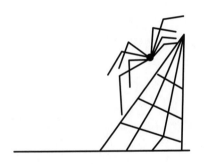

412.

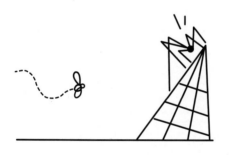

414.

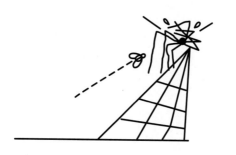

416.

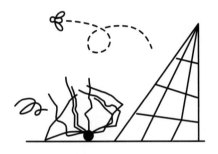

418.

浪

420.

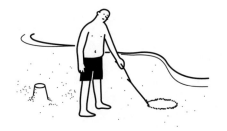

422.

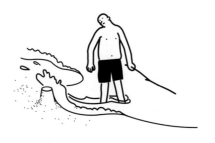

424.

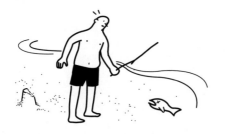

426.

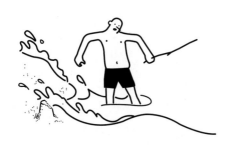

428.

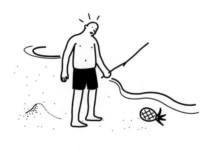

430.

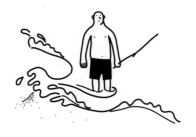

432.

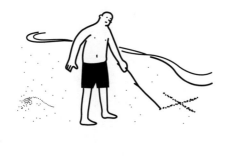

434.

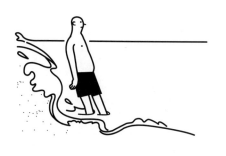

436.

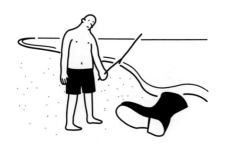

438.

物品间的闲聊

440.

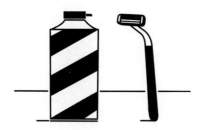

442.

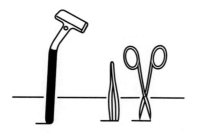

444.

446.

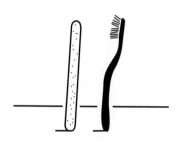

448.

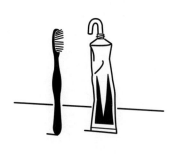

450.

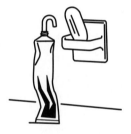

452.

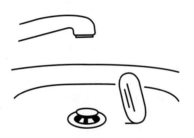

454.

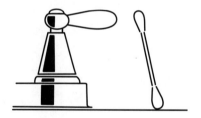

456.

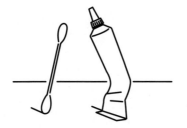

458.

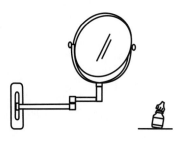

460.

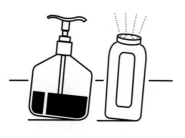

462.

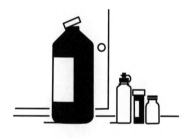

464.

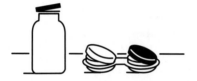

466.

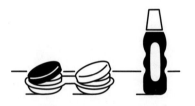

468.

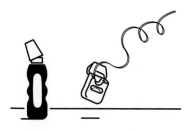

470.

巡回演出

472.

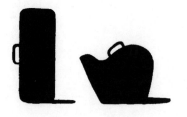

474.

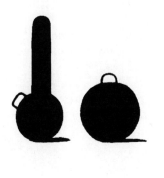

476.

478.

480.

482.

484.

昆虫时尚

486.

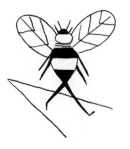

488.

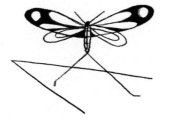

490.

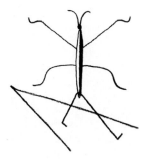

492.

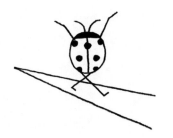

494.

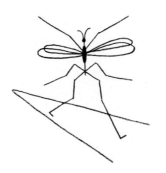

496.

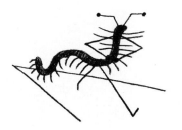

498.

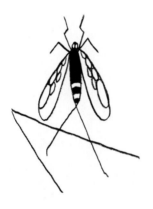

500.

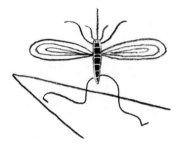

502.

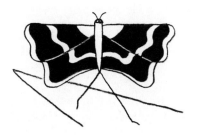

504.

山云树旗人日

506.

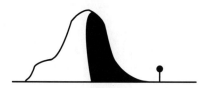

508.

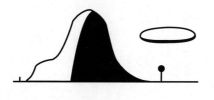

510.

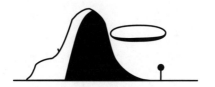

512.

514.

516.

518.

520.

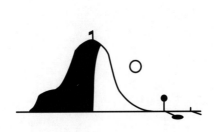

522.

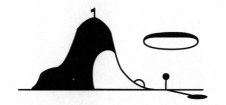

524.

树

526.

528.

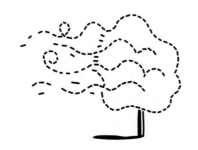

530.

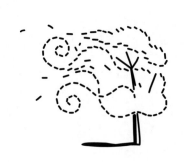

532.

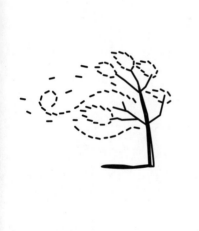

534.

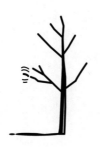

536.

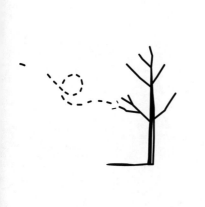

538.

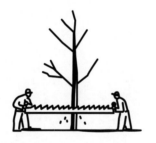

540.

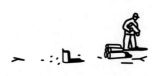

542.

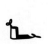

544.

负　担

546.

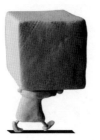

548.

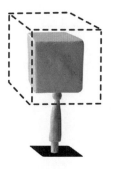

550.

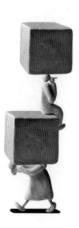

552.

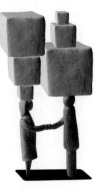

554.

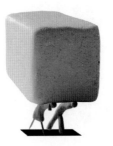

556.

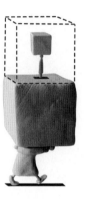

558.

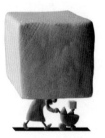

560.

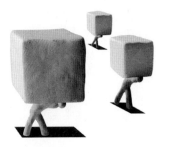

562.

564.

诞　生

566.

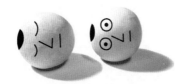

568.

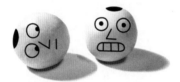

570.

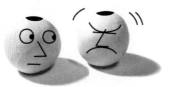

572.

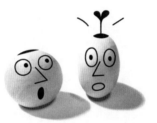

574.

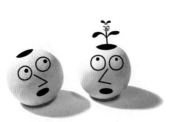

576.

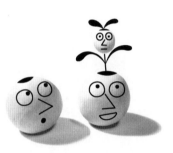

578.

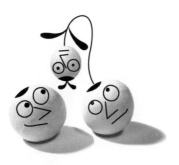

580.

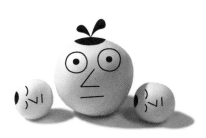